名·帖·集·字·丛·书

峄山碑集字对联

◎何有川 编

广西美术出版社

图书在版编目（CIP）数据

峄山碑集字对联 / 何有川编 . —南宁：广西美术出版
社，2021.4（2023.11 重印）
（名帖集字丛书）
ISBN 978-7-5494-2360-6

Ⅰ . ①峄… Ⅱ . ①何… Ⅲ . ①篆书—碑帖—中国—秦
代 Ⅳ . ① J292.22

中国版本图书馆 CIP 数据核字（2021）第 058064 号

名帖集字丛书 **峄山碑集字对联**
MINGTIE JIZI CONGSHU　YISHAN BEI JIZI DUILIAN

编　　者	何有川
策　　划	潘海清
出 版 人	陈　明
责任编辑	潘海清
助理编辑	黄丽丽
责任校对	张瑞瑶　韦晴媛　李桂云
审　　读	陈小英
装帧设计	陈　欢
排版制作	李　冰
出版发行	广西美术出版社有限公司
地　　址	广西南宁市望园路 9 号
邮　　编	530023
电　　话	0771-5701356　5701355（传真）
印　　刷	广西壮族自治区地质印刷厂
开　　本	787 mm × 1092 mm　1/12
印　　张	6
字　　数	35 千字
版　　次	2021 年 4 月第 1 版
印　　次	2023 年 11 月第 3 次印刷
书　　号	ISBN 978-7-5494-2360-6
定　　价	28.00 元

目录

● 通用联

1 流水无意 落花有声
2 云水风度 松柏气节
3 风云三尺剑 花鸟一床书
4 会心今古远 放眼天地宽
5 荒城临古渡 落日满秋山
6 山深春自永 海静日尤高
7 泉清堪洗砚 山秀可藏书
8 室雅何须大 花香不在多
9 深心托豪素 怀抱观古今
10 天长落日远 意重泰山轻
11 无事此静坐 有情且赋诗
12 以文常会友 惟德自成邻
13 夜眠人静后 早起鸟啼先
14 月斜诗梦瘦 风散墨花香
15 云卷千峰色 泉和万籁声
16 云山起翰墨 星斗焕文章

17 半空月影流云碎 十里梅花作雪声
18 宝剑锋从磨砺出 梅花香自苦寒来
19 此心平静如流水 放眼高空看过云
20 放鹤去寻三岛客 任人来看四时花
21 福如东海长流水 寿比南山不老松
22 富于笔墨穷于命 老在须眉壮在心
23 旧书百读无新意 古事重论感世情
24 立志不随流俗转 留心学到古人难
25 立节可为千载道 成文自足一家言
26 劝君更尽一杯酒 与尔同销万古愁
27 鸟吟花笑有余乐 月白风清无尽藏
28 书山有路勤为径 学海无涯苦作舟
29 删繁就简三秋树 领异标新二月花
30 书似青山常乱叠 灯如红豆最相思
31 书到用时方恨少 事非经过不知难
32 一室图书自清洁 百家文史足风流
33 万卷古今消永日 一窗昏晓送流年

34 四面云山归眼底 万家灯火系心头
35 心收静里寻真乐 眼放长空得大观
36 文如秋水尘埃净 诗似春云态度妍
37 书有未曾经我读 事无不可对人言
38 书有未观皆可读 事已经过不须提
39 水宽山远烟霞迥 天淡云闲今古同
40 水惟善下方成海 山不矜高自极天
41 烟霞并入新诗卷 云树常开旧画图
42 为学深知书有味 观心澄觉宝生光
43 万卷图书天禄上 四时云物月华中

49 静坐得幽趣 清游快此生
50 于书无所不读 凡物皆有可观
51 少言不生闲气 静修可以永年
52 读书随处净土 闭门即是深山
53 元始天无人无我 开觉路如去如来
54 妙示真如空色相 净开正觉摄声闻
55 眼里有尘天下窄 胸中无事一床宽
56 自在自观观自在 如来如见见如来
57 观大海者难为水 悟自心时不见山
58 静中得见天机妙 闲里回观世路难
59 万法皆空归性海 一尘不染证禅心

● 禅联

44 鸟啼花放 山静云闲
45 大慈四海 早悟三空
46 一花一世界 千叶千如来
47 皆以无为法 当生如是心
48 行到水穷处 坐看云起时

● 书写与集字方法

● 对联小知识

流水无意

落花有声

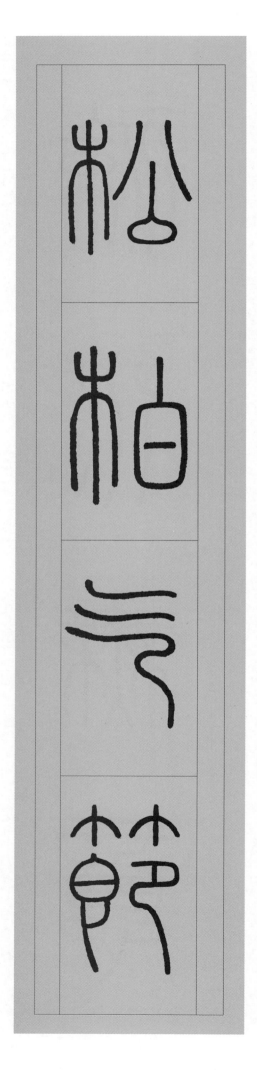

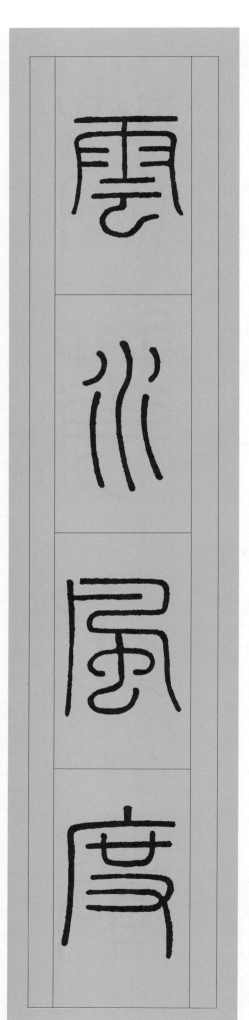

風雲三尺劍

花鳥一床書

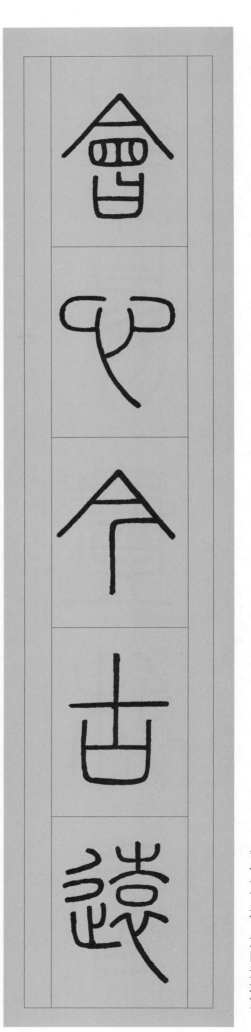

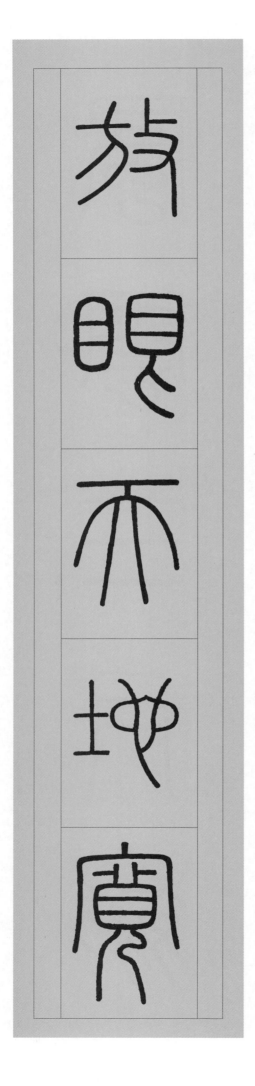

荒城臨古渡

落日滿秋山

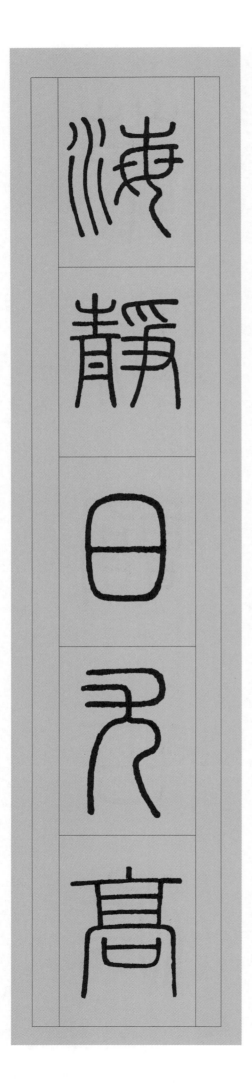

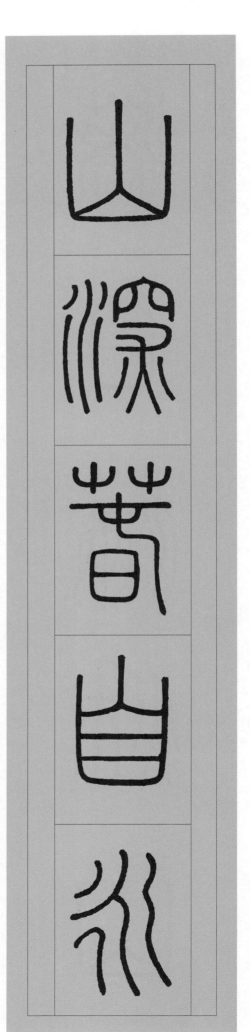

宋清堪洗硯

山秀可藏書

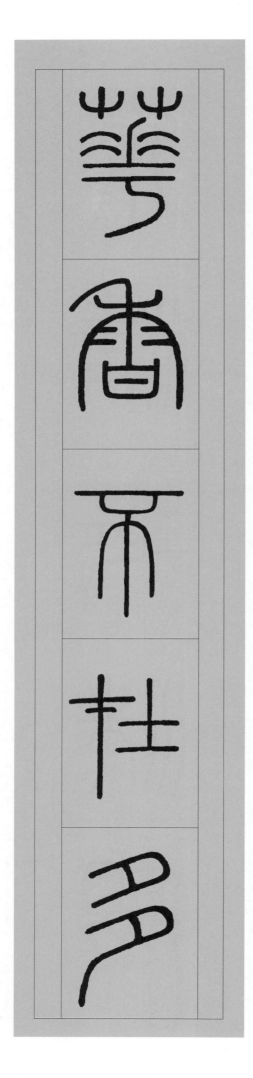

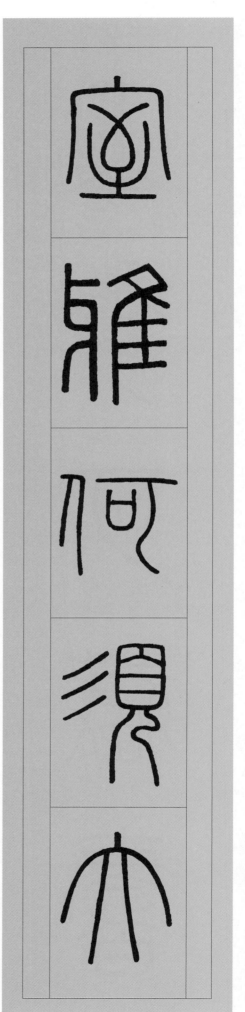

室雅何须大
花香不在多

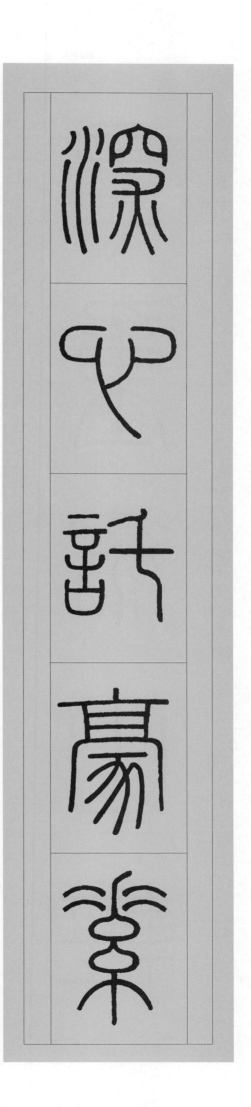

寒抱觀古今

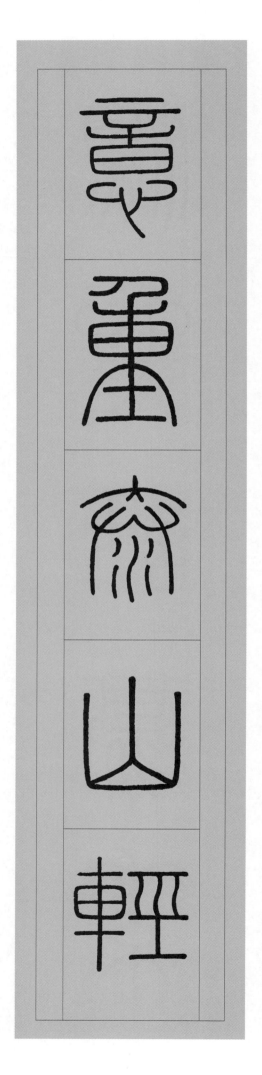

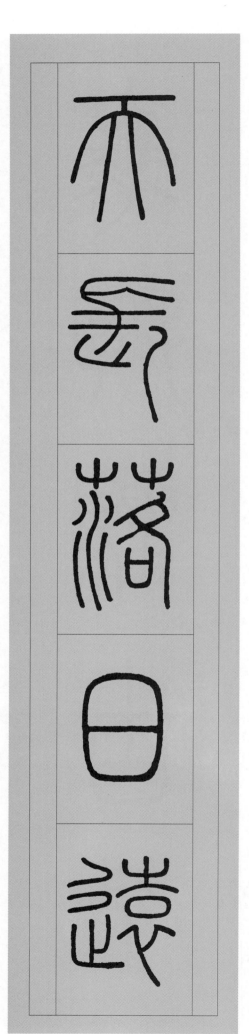

無事此靜坐

有情且睡詩

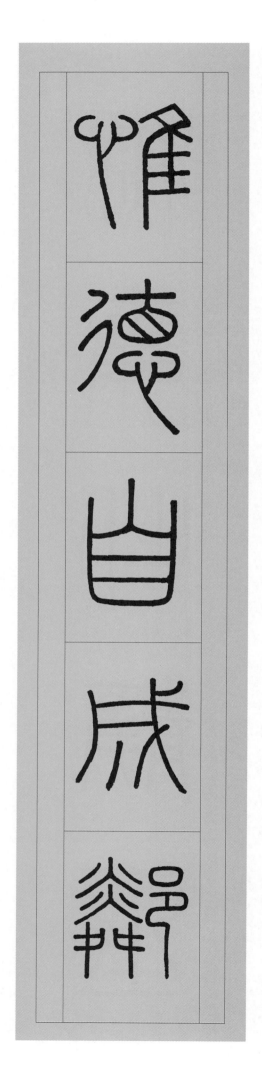

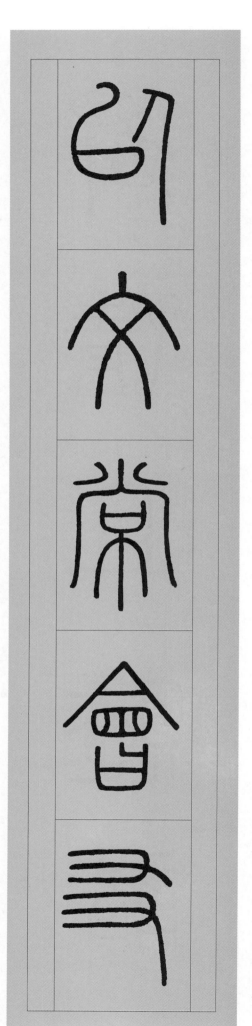

以文常会友

惟德自成邻

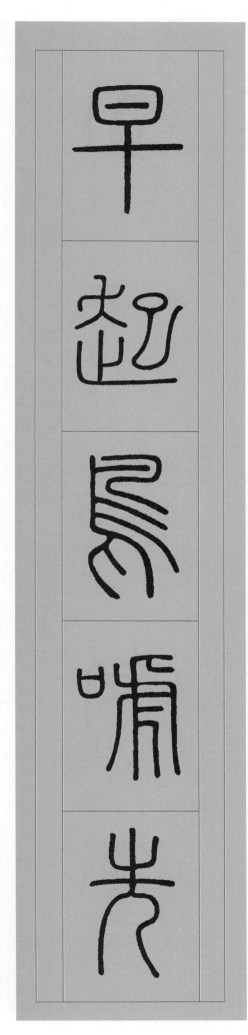

夜眠人静后　早起鸟啼先

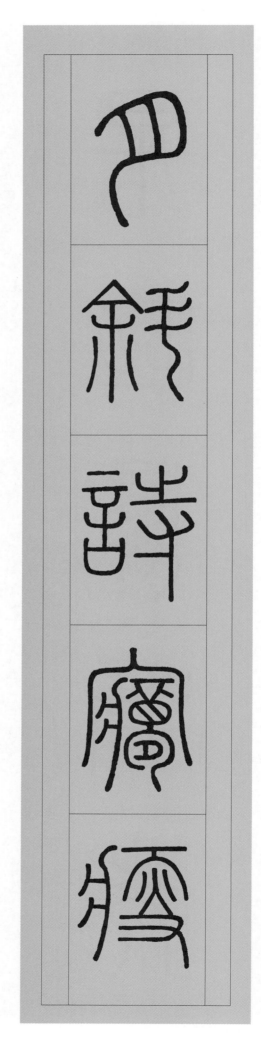

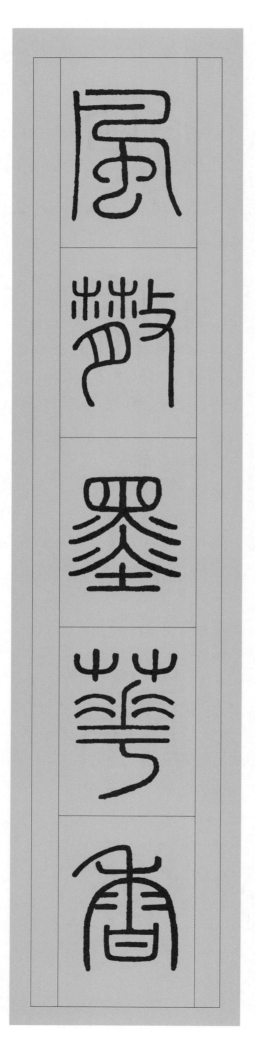

月斜诗梦瘦　风散墨花香

14

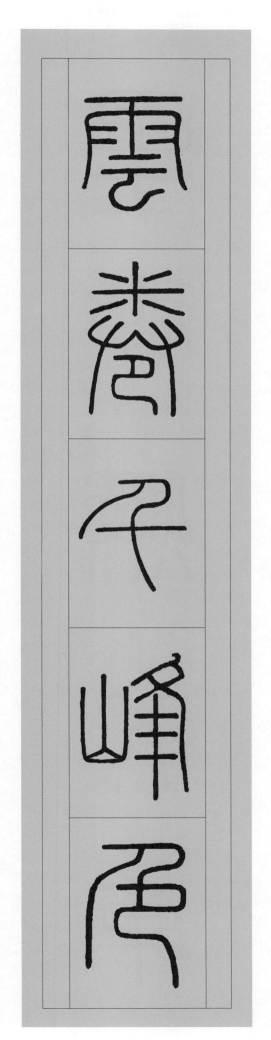

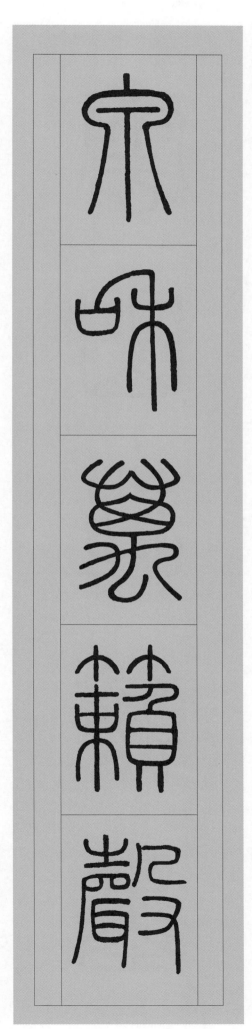

云卷千峰色　泉和万籁声

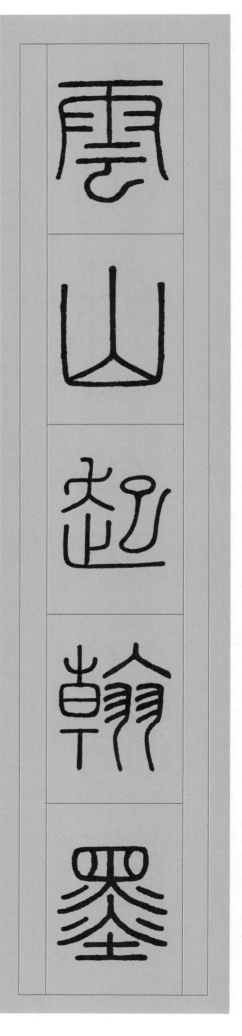

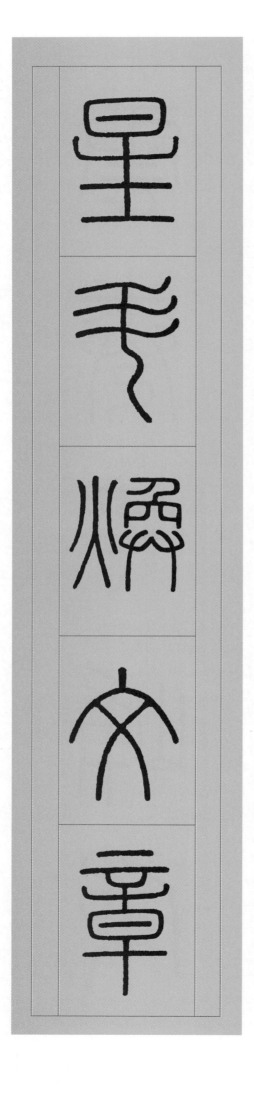

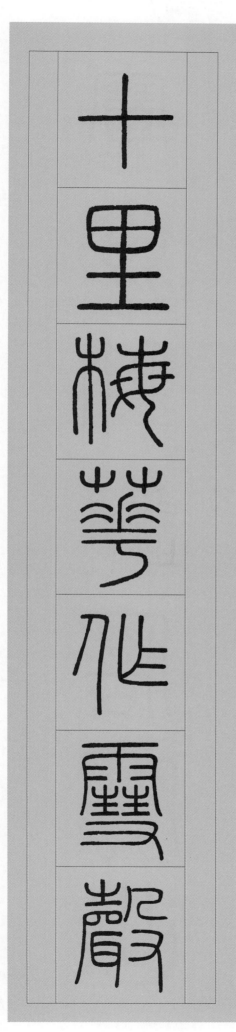

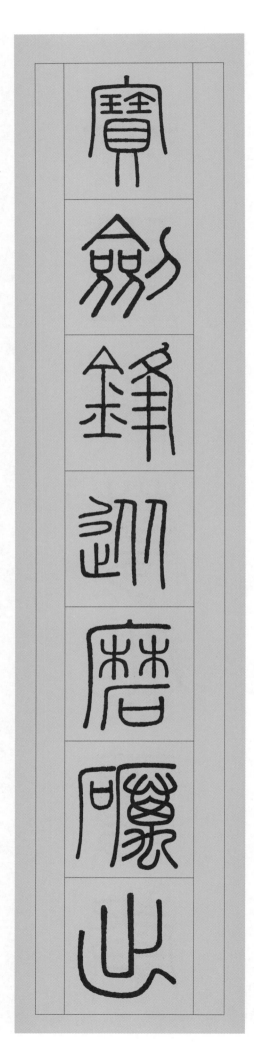

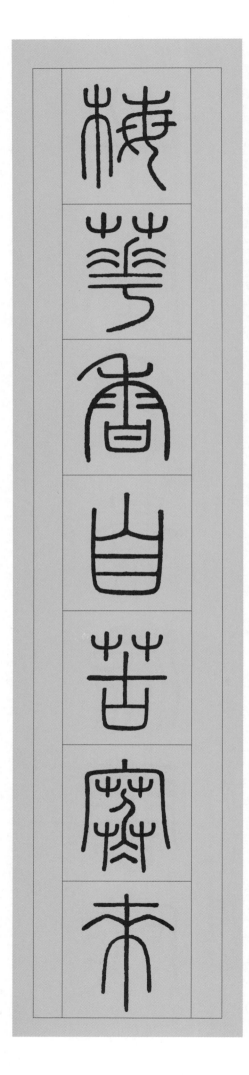

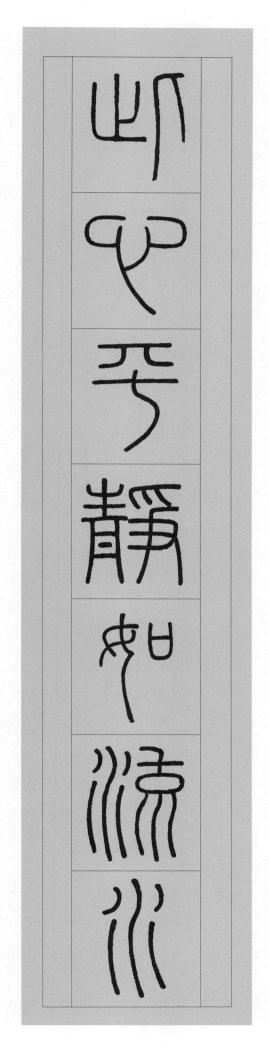

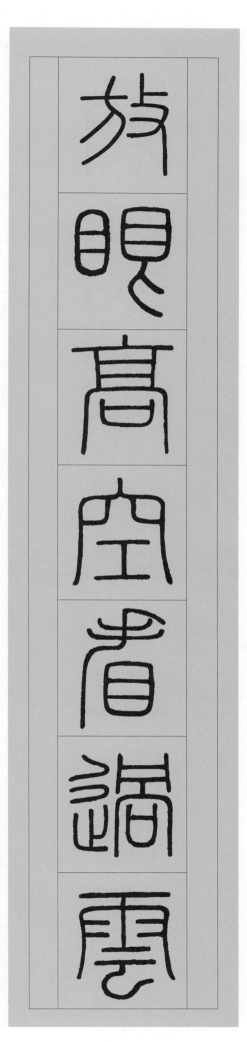

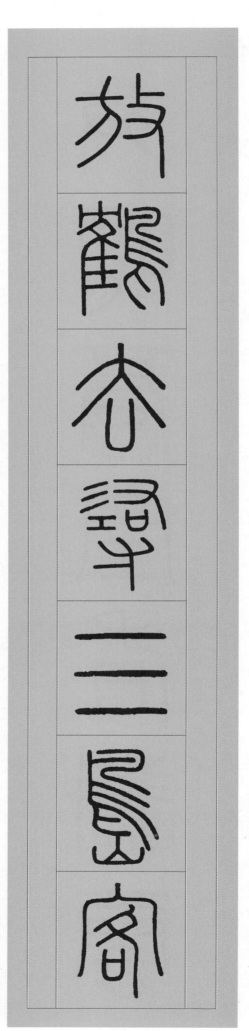

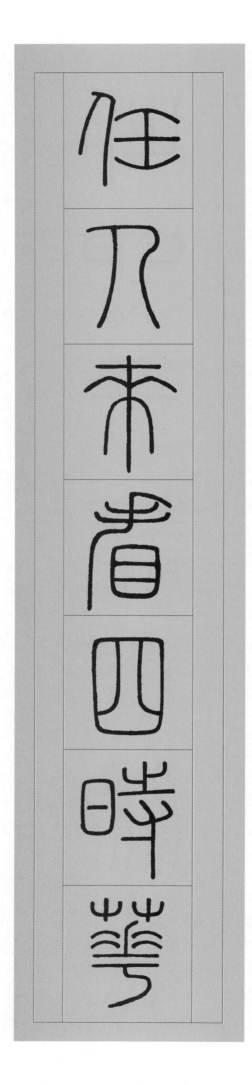

放鶴去尋三島客　任人來看四時花

20

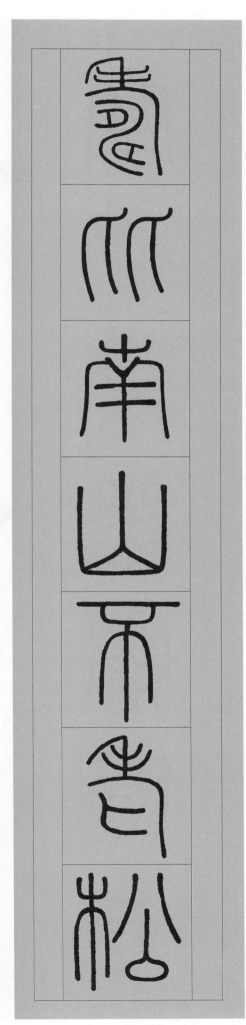

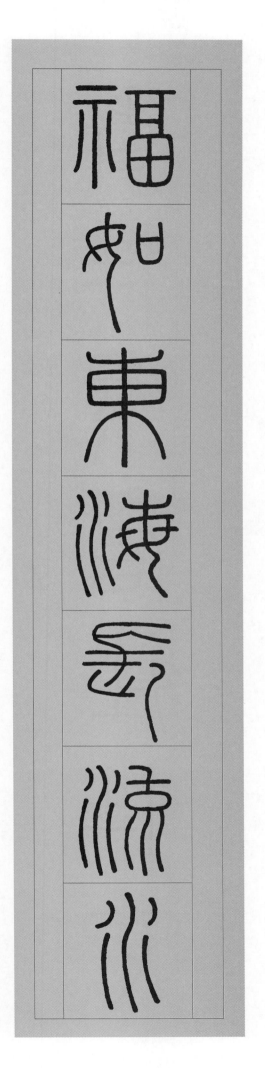

福如东海长流水　寿比南山不老松

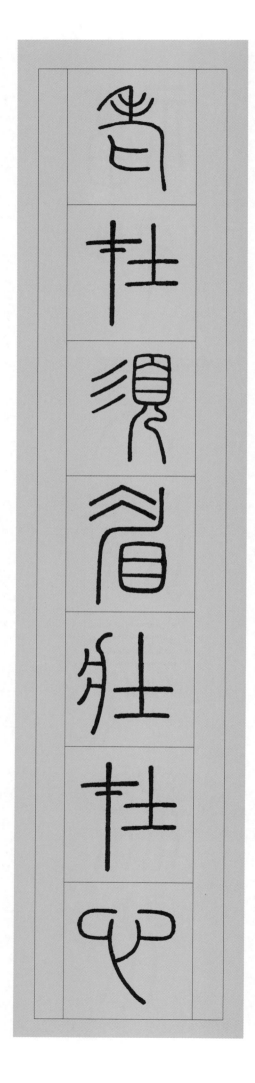

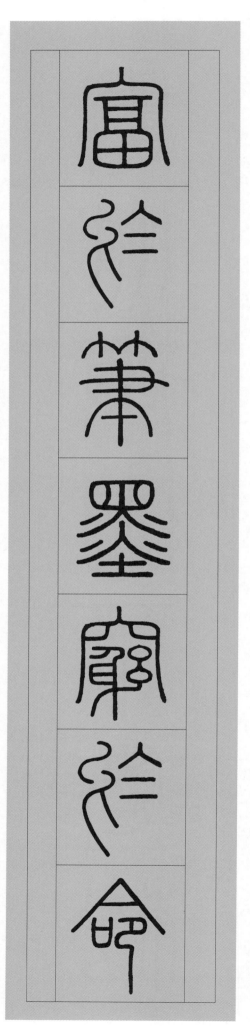

富于笔墨穷于命　老在须眉壮在心

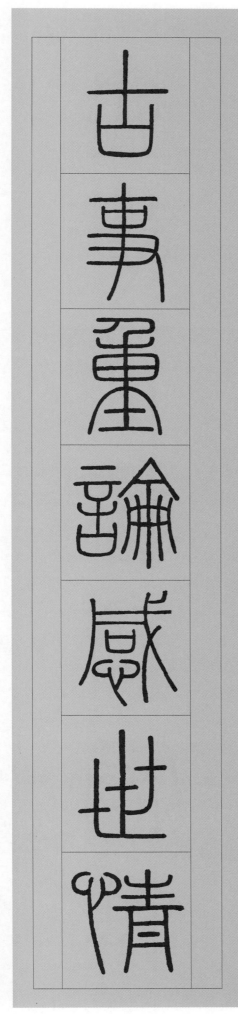

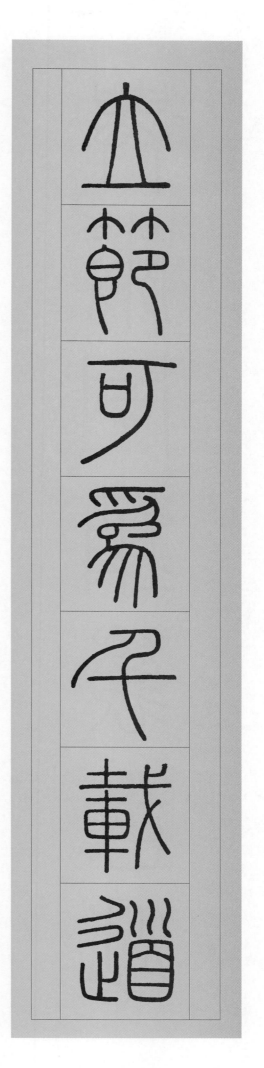

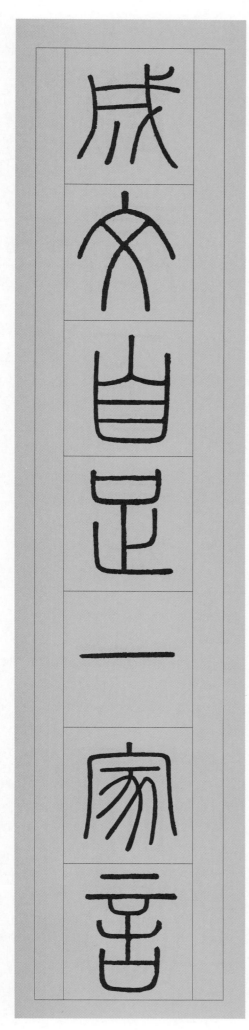

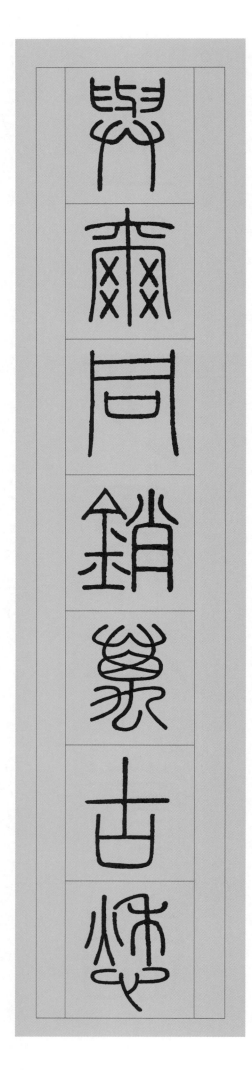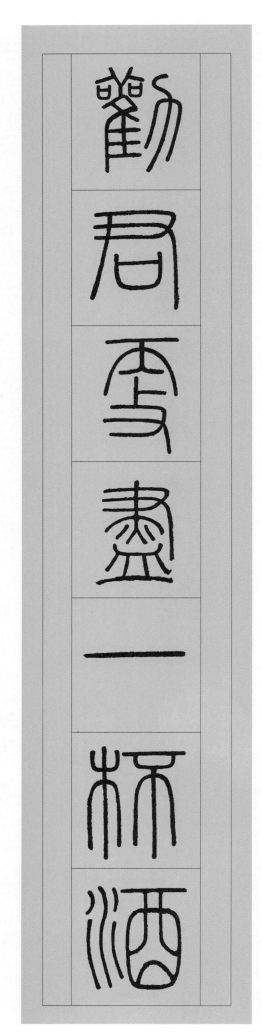

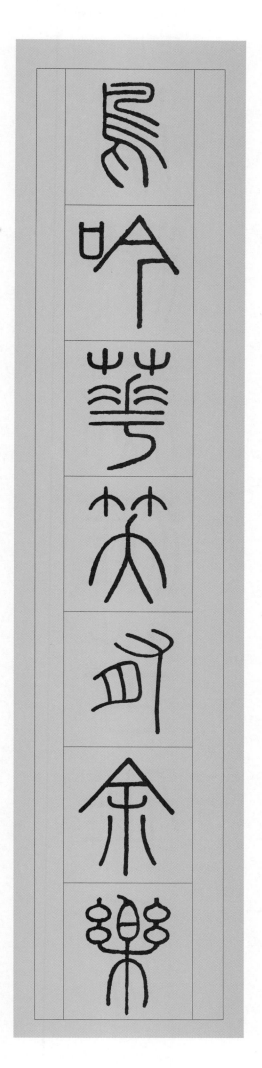

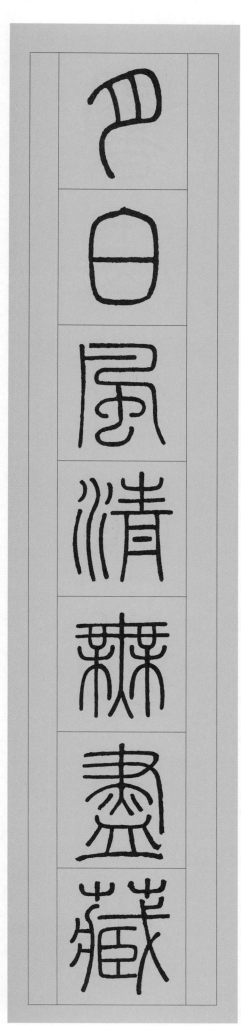

鸟吟花笑有余乐　月白风清无尽藏

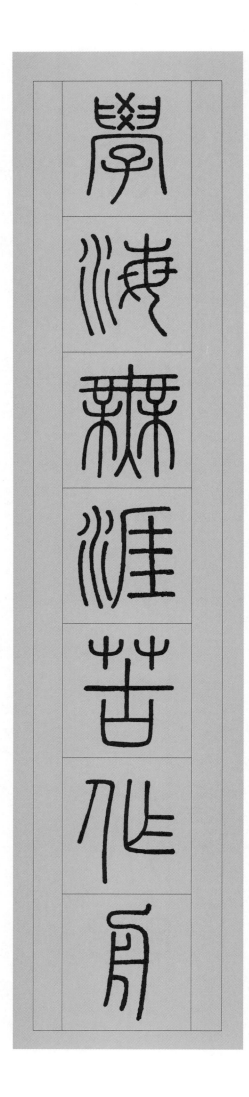

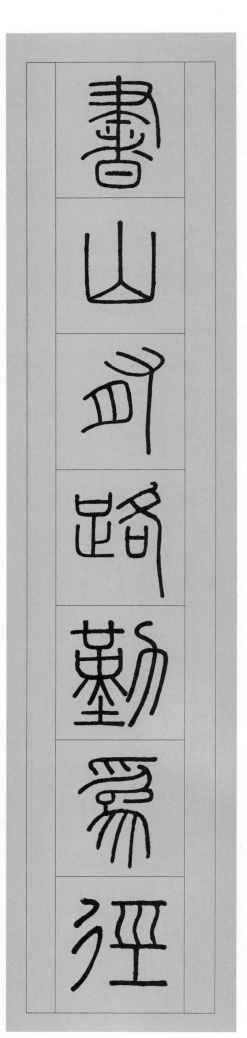

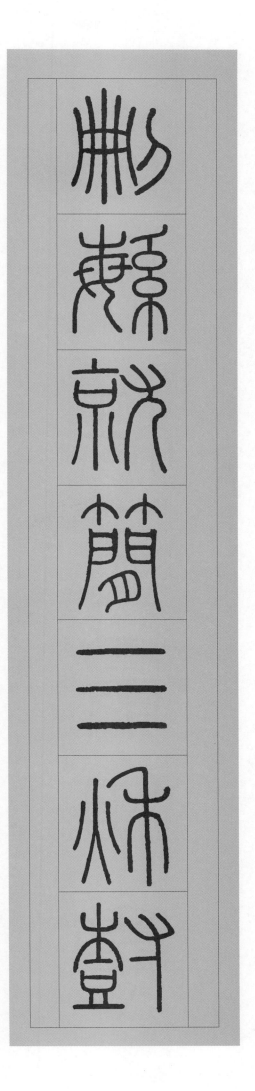

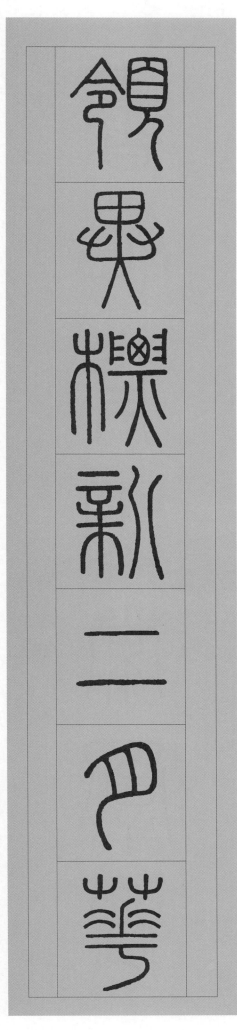

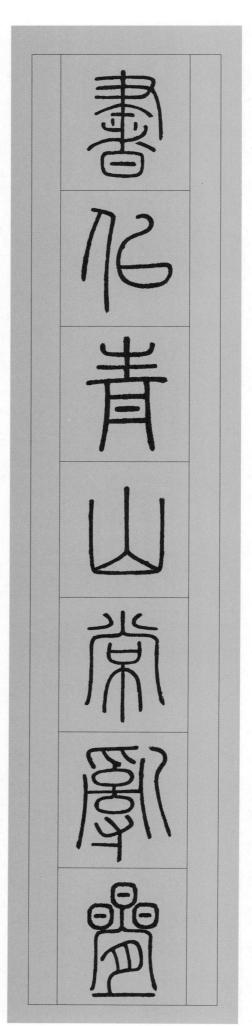

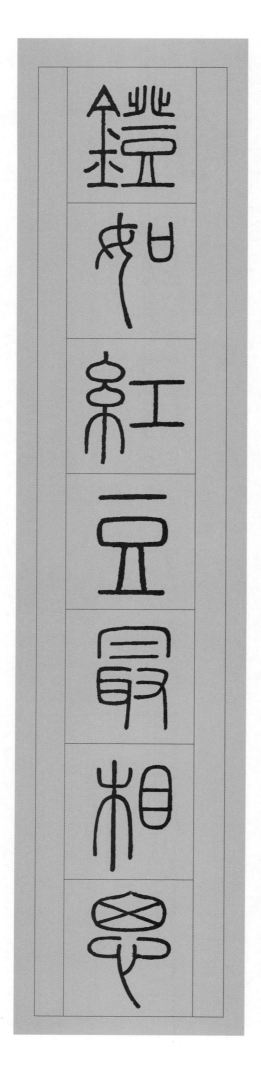

书似青山常乱叠　灯如红豆最相思

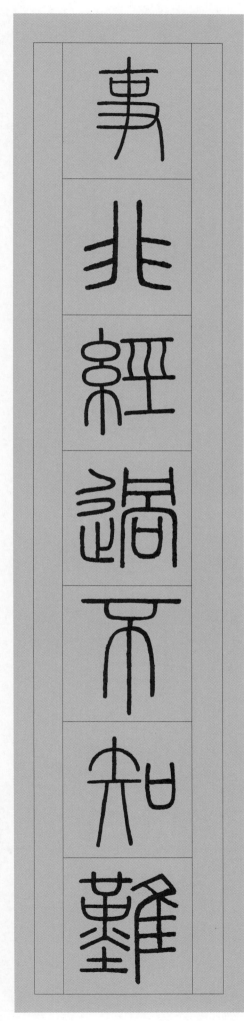

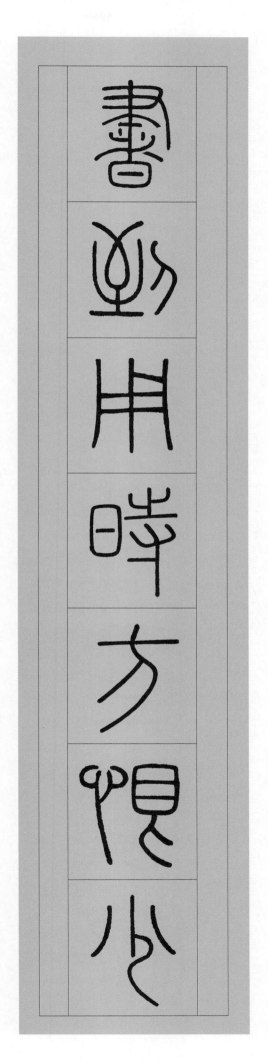

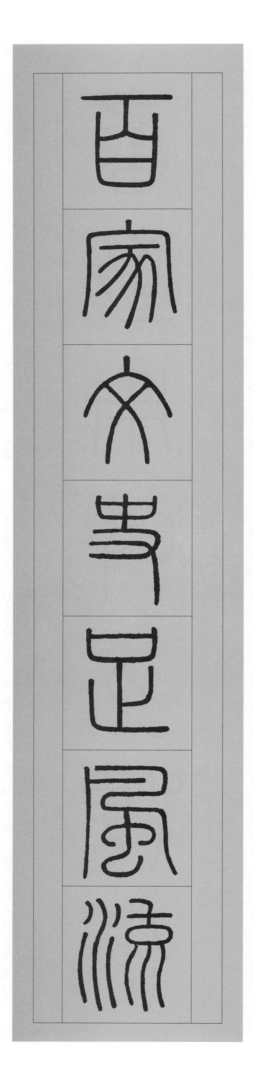

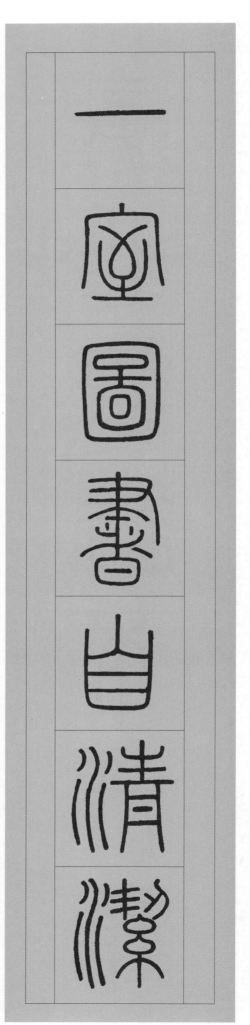

一室图书自清洁　百家文史足风流

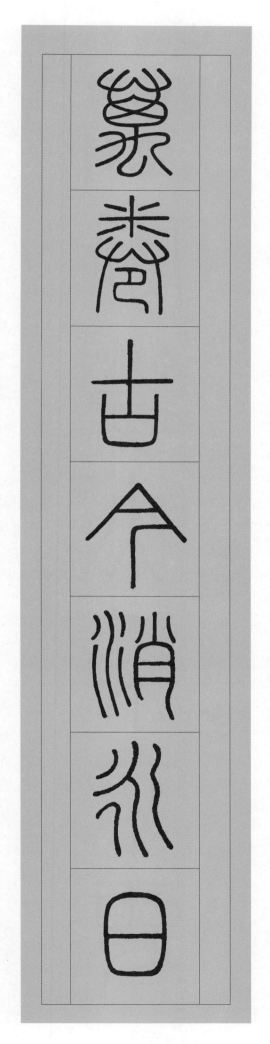

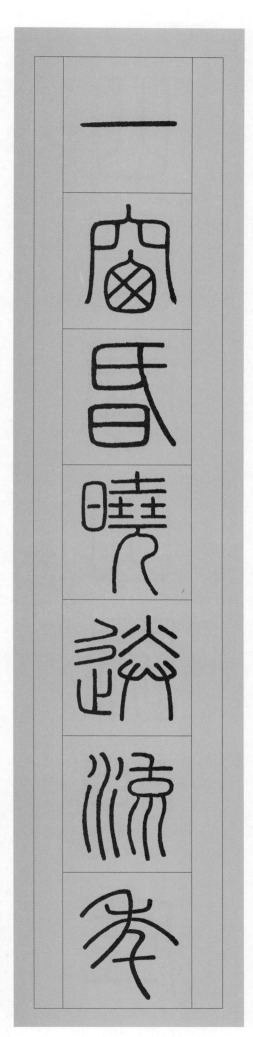

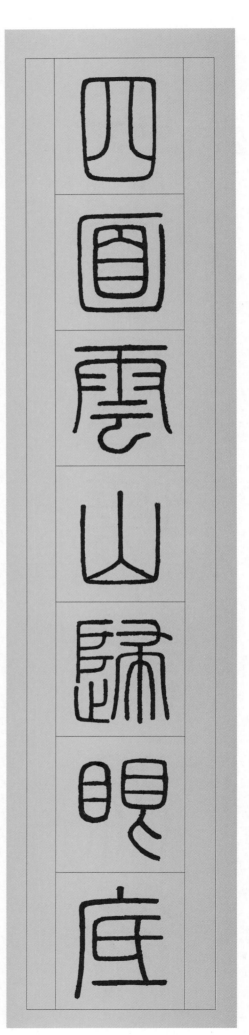

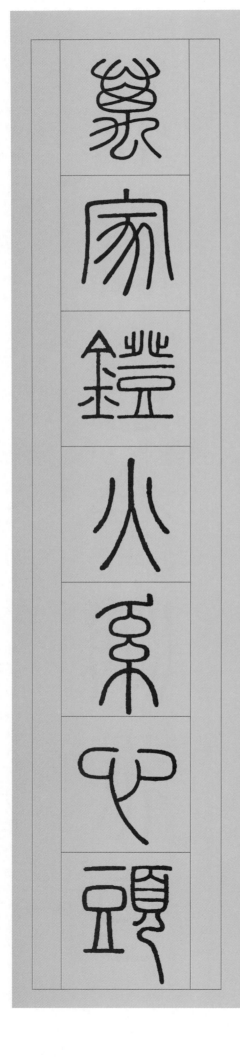

四面云山归眼底　万家灯火系心头

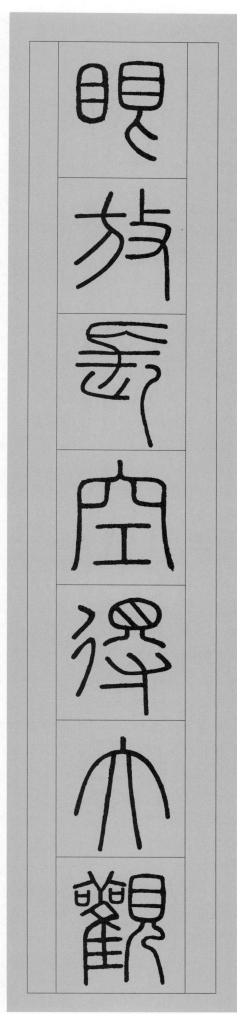

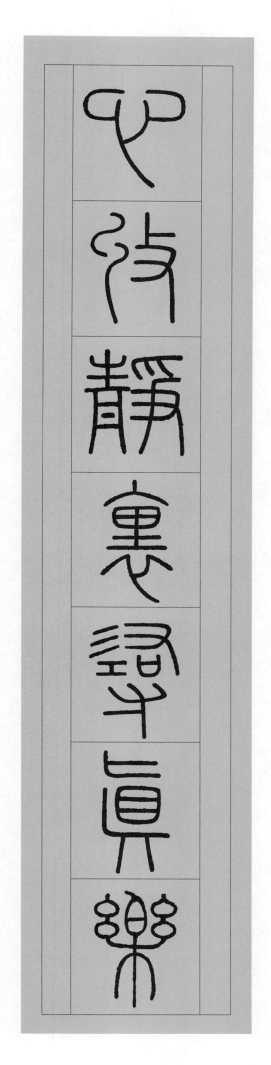

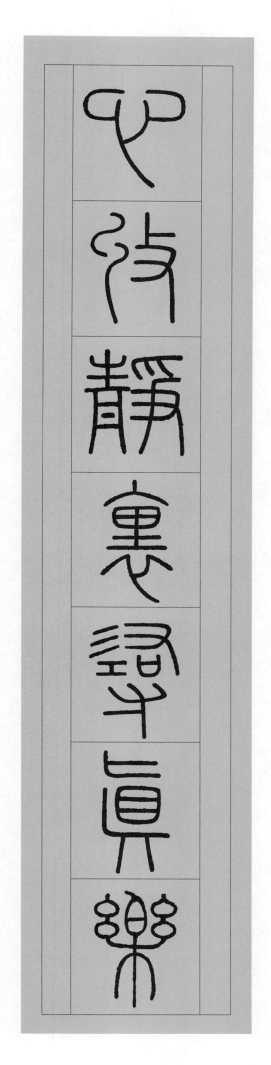

心收静里寻真乐　眼放长空得大观

35

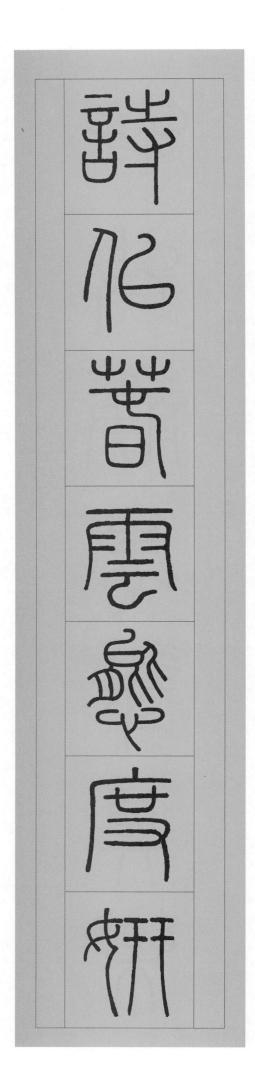

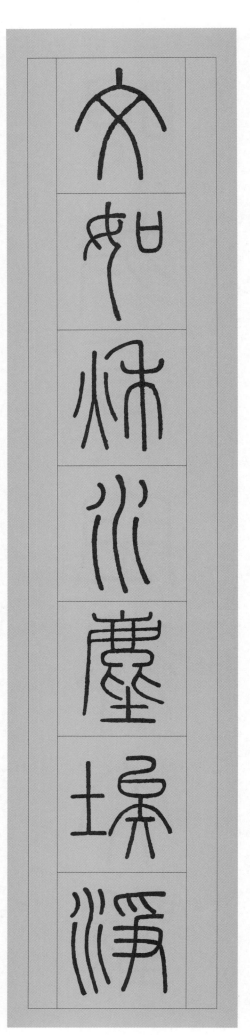

36

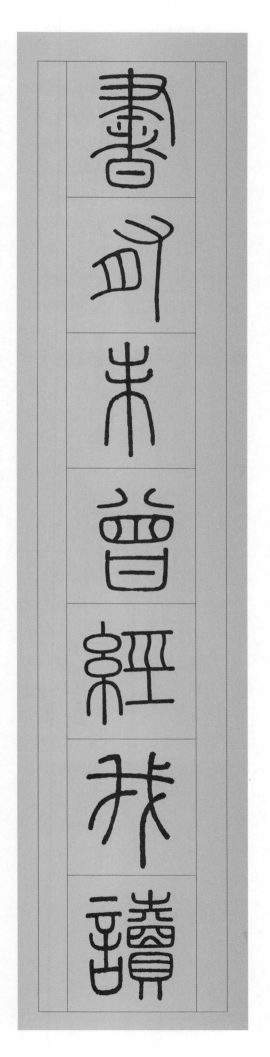

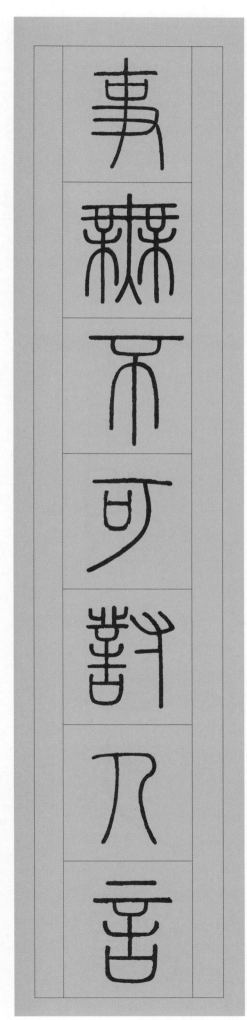

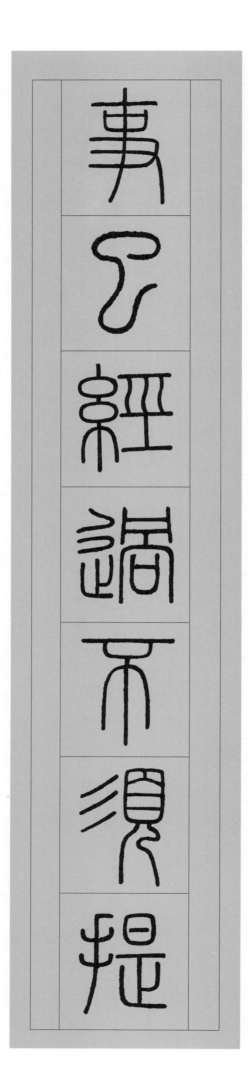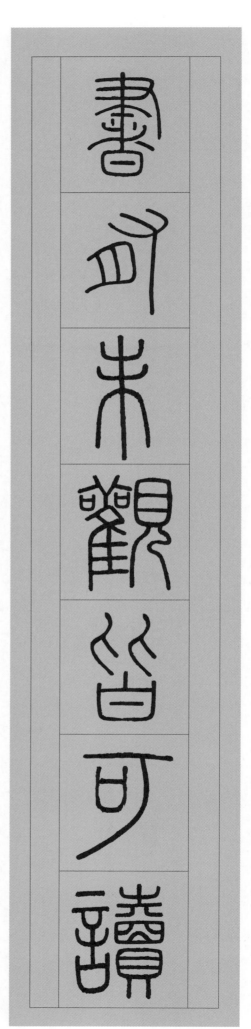

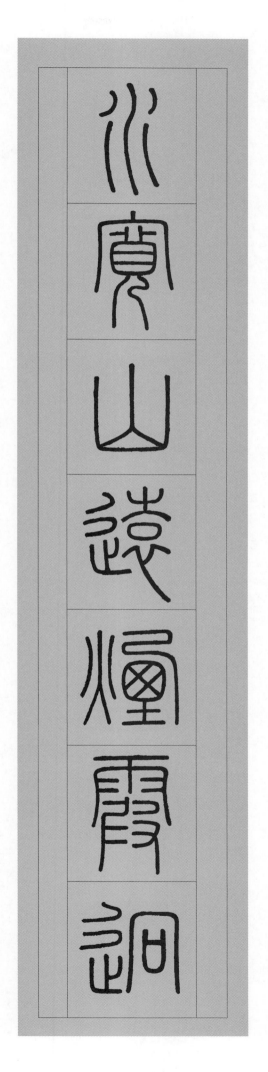

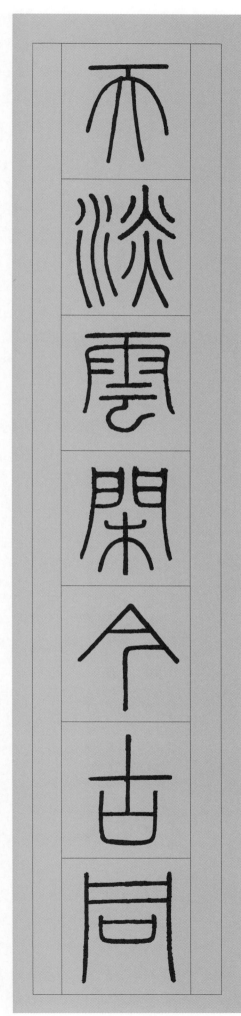

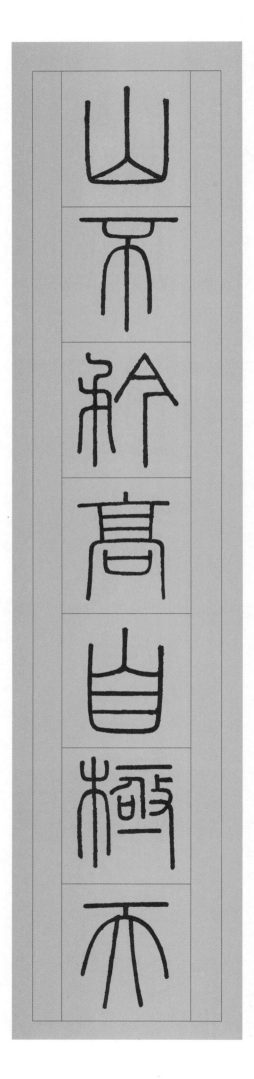

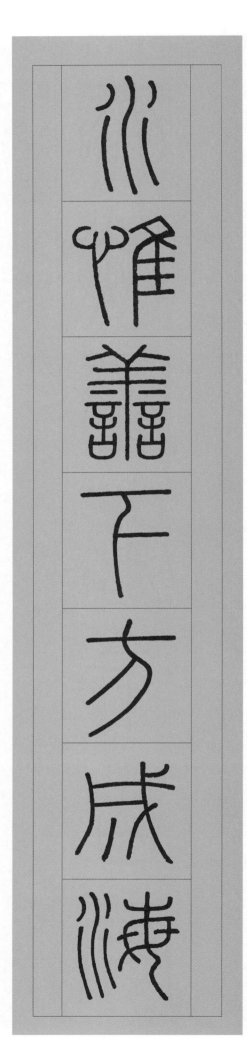

水惟善下方成海　山不矜高自极天

40

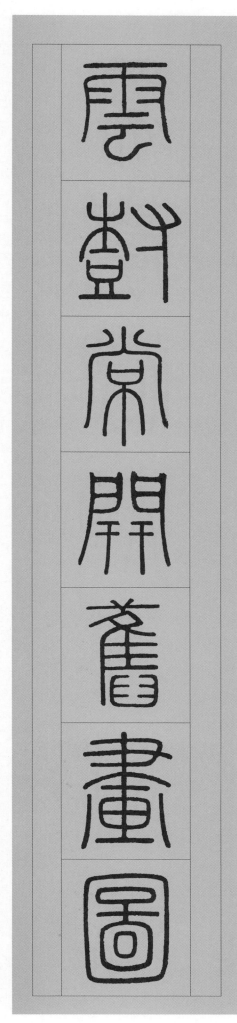

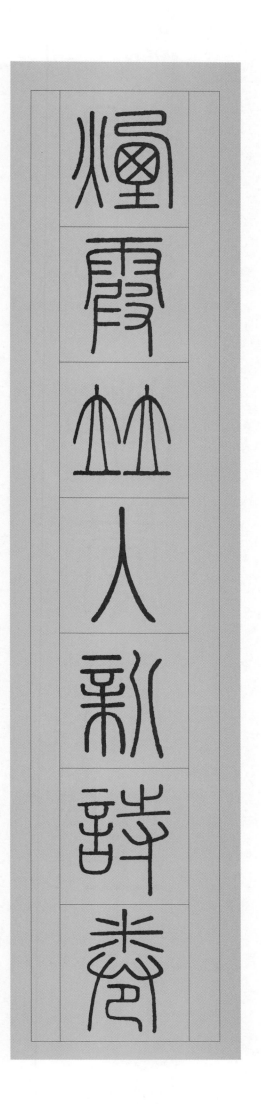

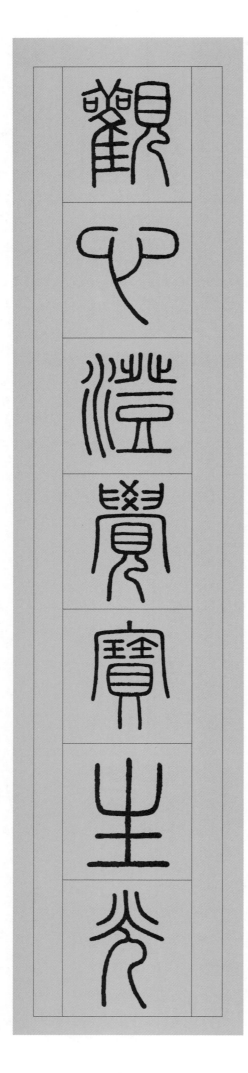

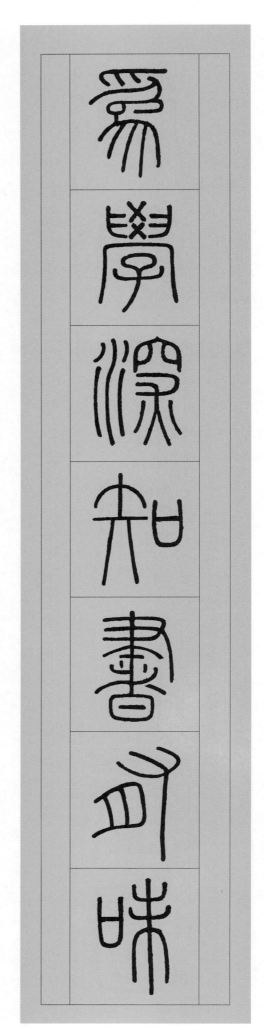

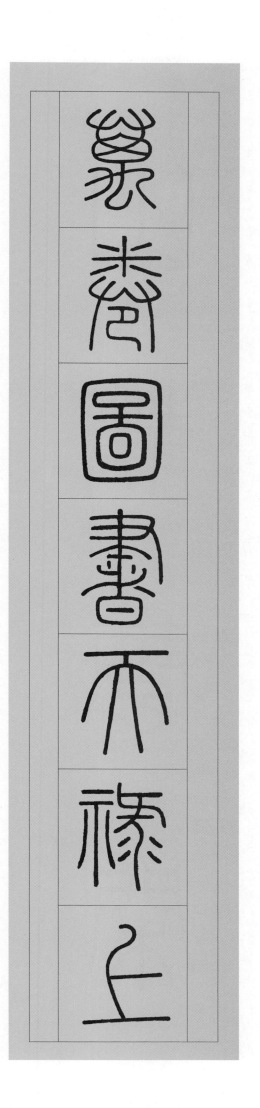

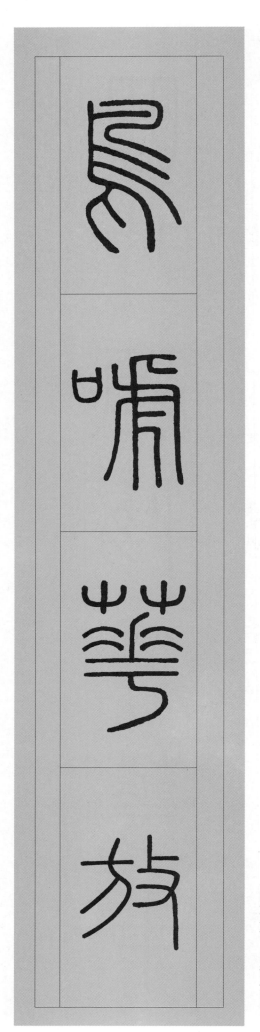

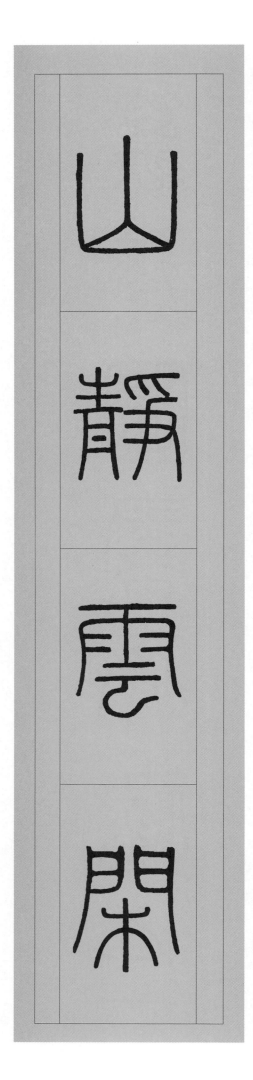

鸟啼花放　山静云闲

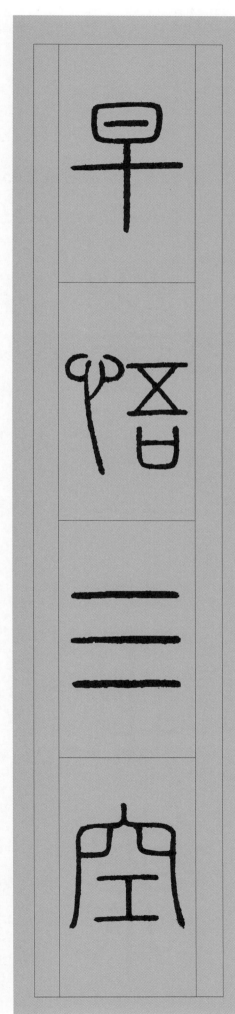

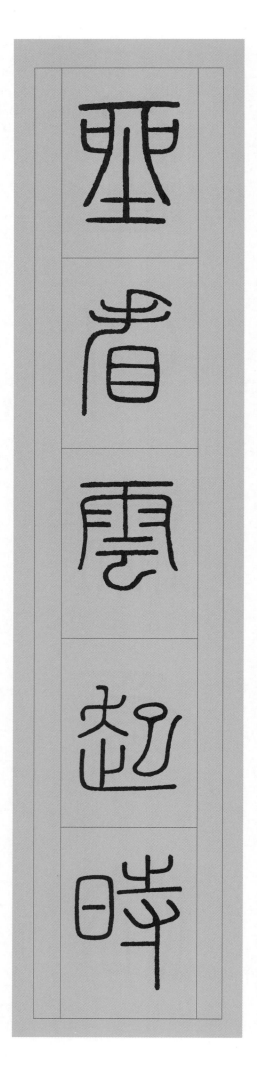

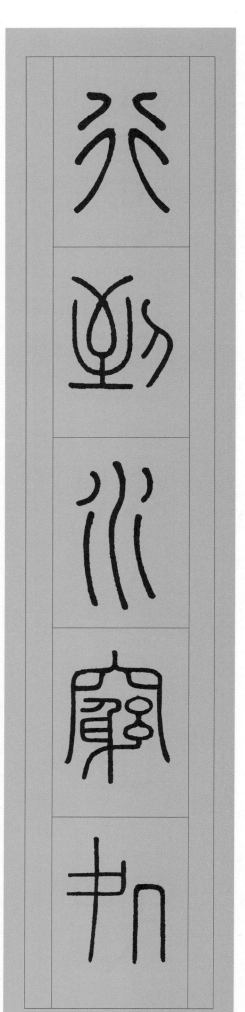

静坐得幽趣

清游快此生

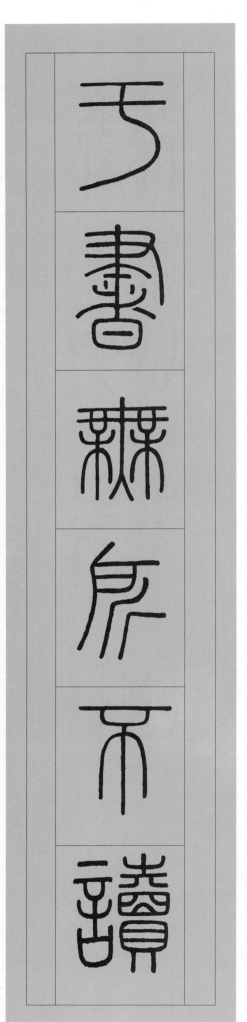

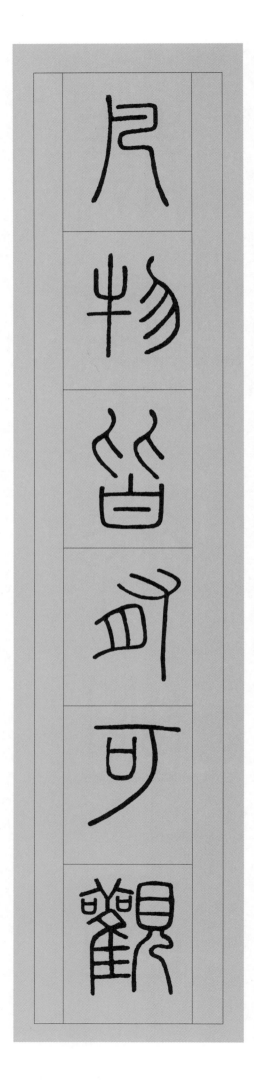

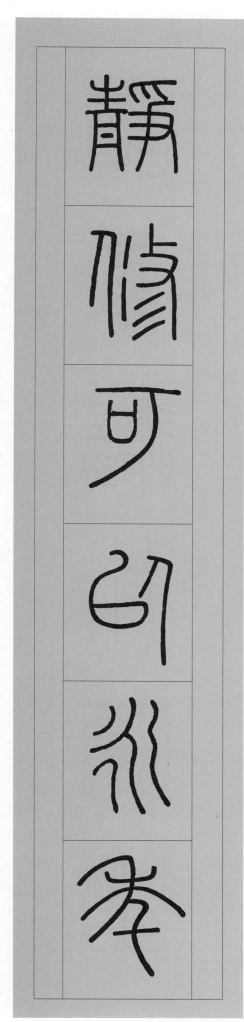

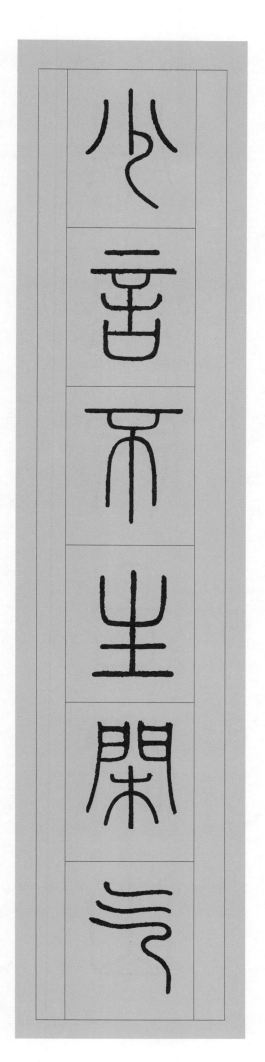

少言不生闲气　静修可以永年

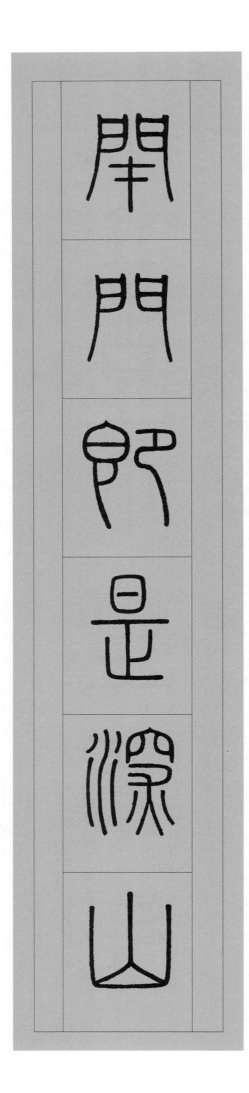

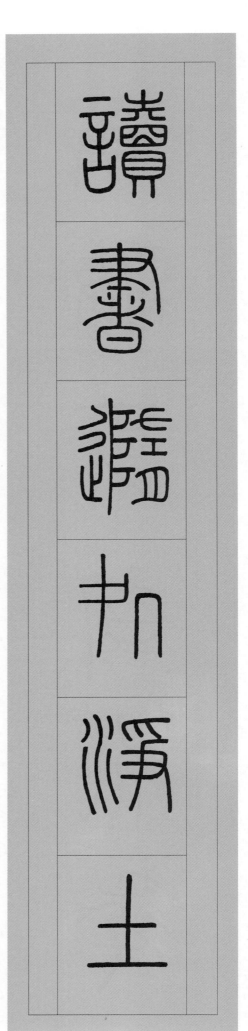

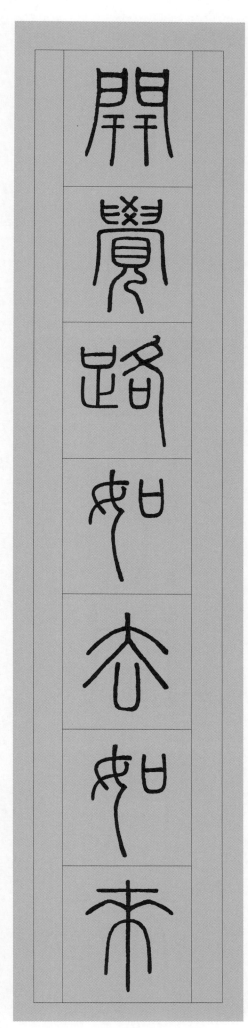

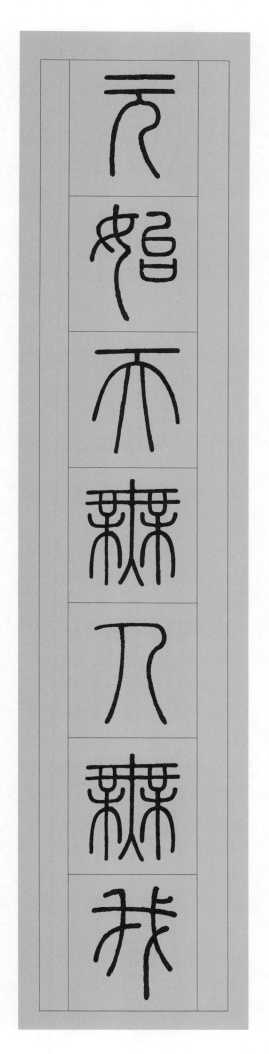

元始天无人无我　开觉路如去如来

53

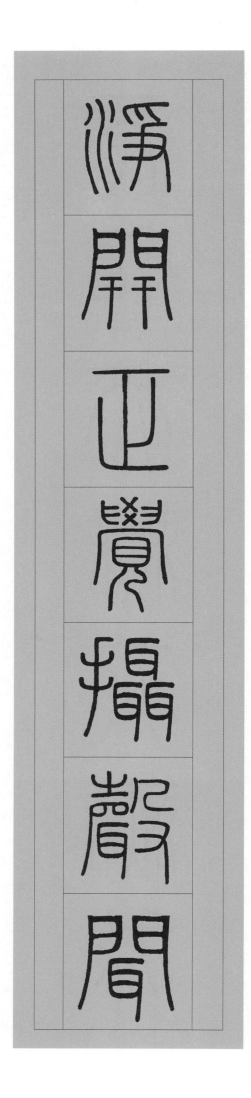

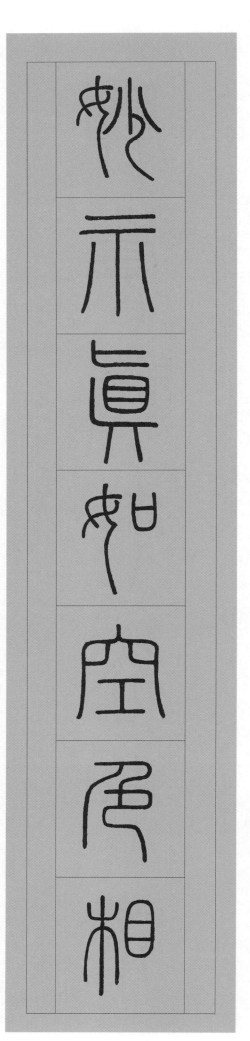

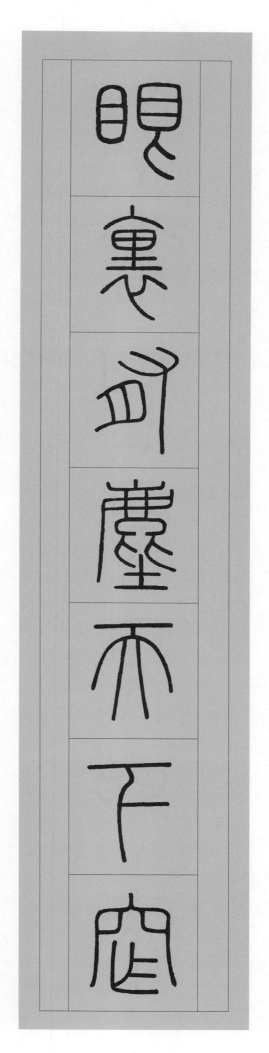

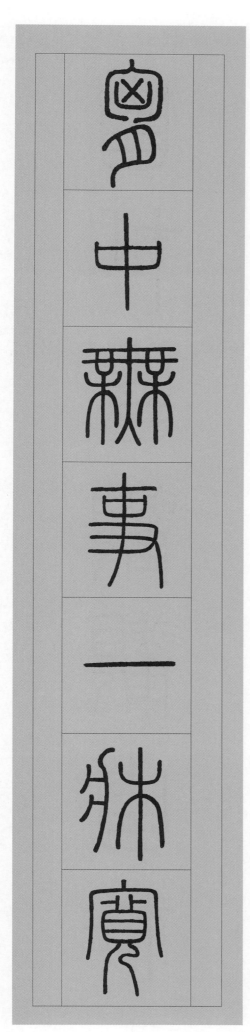

眼里有尘天下窄　胸中无事一床宽

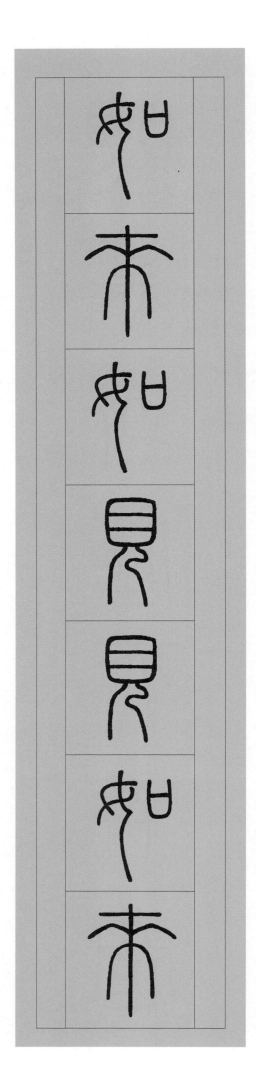

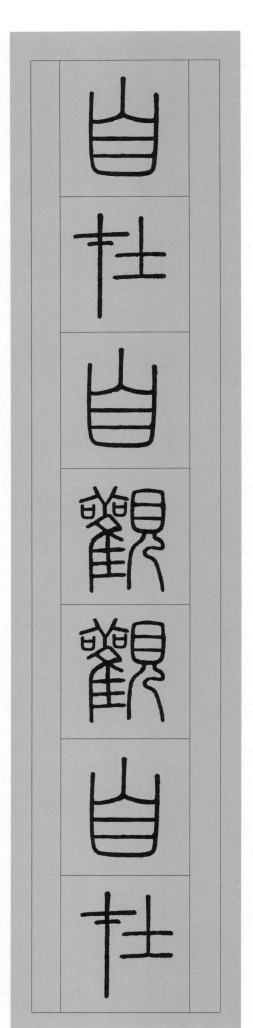

自在自观观自在　如来如见见如来

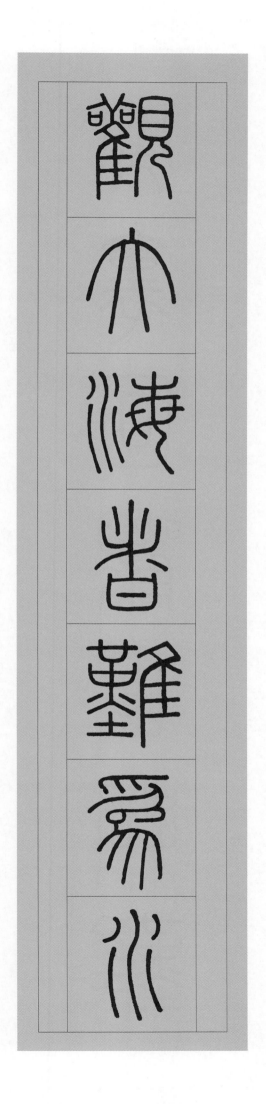

观大海者难为水　悟自心时不见山

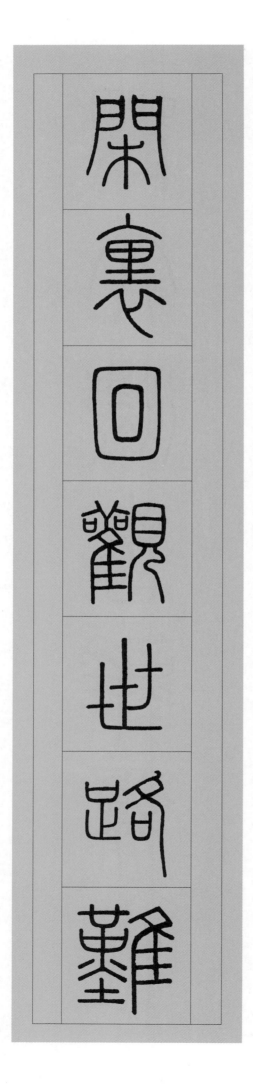
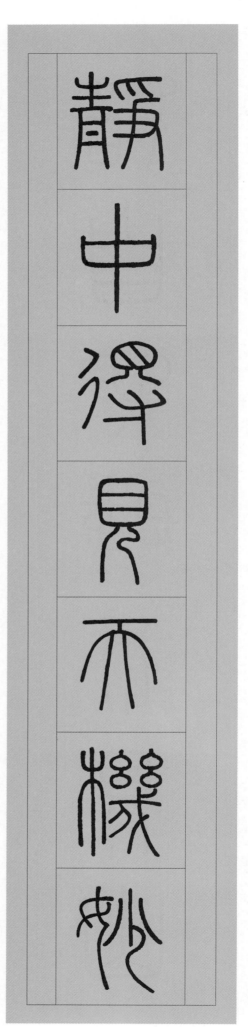

静中得见天机妙　闲里回观世路难

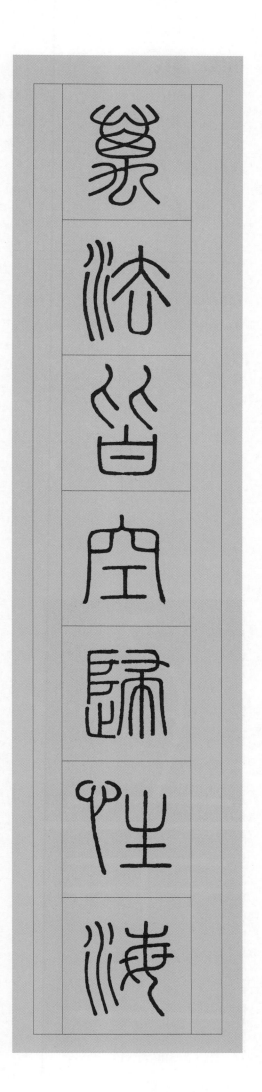

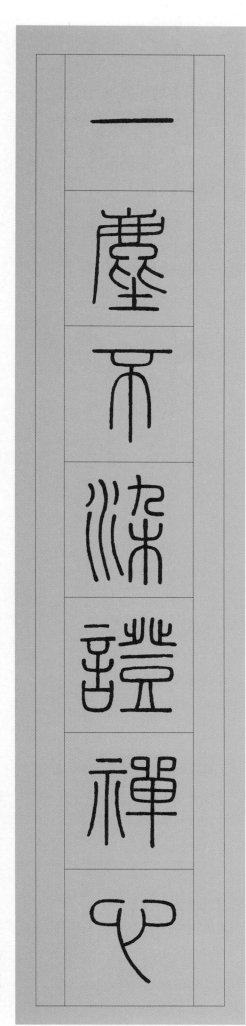

万法皆空归性海 一尘不染证禅心

横线、竖线

　　《峄山碑》的起笔一般都是藏锋起笔，中锋行笔，回锋收笔，横必须是水平的横，竖线要求垂直，有的竖为增加美观写成弧形。此碑属铁线篆，笔画圆润，像玉做的筷子一样温润，又称为"玉箸篆"。

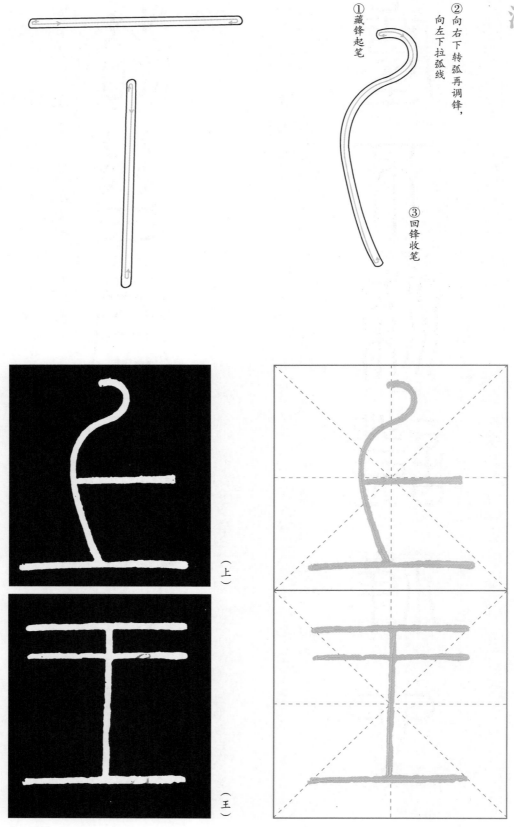

①藏锋起笔

②向右下转弧再调锋，向左下拉弧线

③回锋收笔

（上）

（王）

弧线

　　横线、竖线、弧线是《峄山碑》中最基本的笔画，其他笔画都是由这三种笔画变化而来，所以掌握好这三种基本笔画很重要。弧线要求转弯处转笔流畅，笔画圆润，弧度端庄大方。多曲用笔最难处在转弯，使转不仅要圆润，而且线形也要具有流动感。《峄山碑》的书写对手腕的运动能力要求很高，要求在藏锋起笔后保持中锋用笔，手腕顺势运转直至回锋收笔。

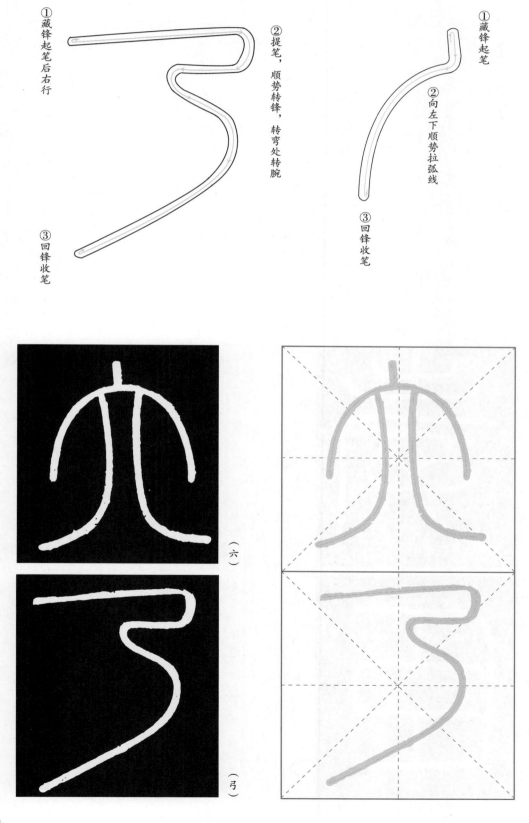

① 藏锋起笔后右行

② 提笔，顺势转锋，转弯处转腕

③ 回锋收笔

① 藏锋起笔

② 向左下顺势拉弧线

③ 回锋收笔

（六）

（弓）

转折

转折处用写弧线的方法书写，转笔处要提笔转腕，缓慢行笔，线条保持玉箸状。

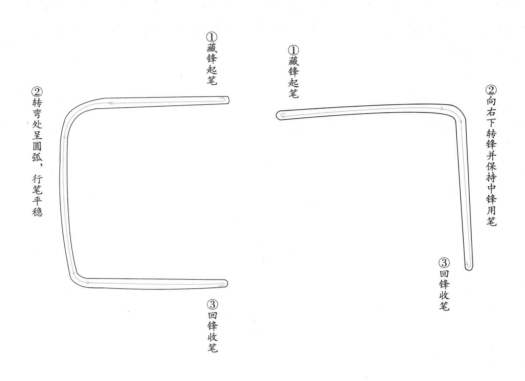

① 藏锋起笔
② 转弯处呈圆弧，行笔平稳
③ 回锋收笔

① 藏锋起笔
② 向右下转锋并保持中锋用笔
③ 回锋收笔

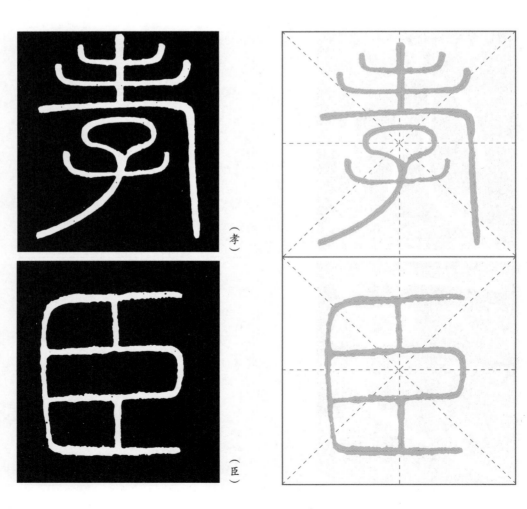

（孝）

（臣）

62

封闭型线条

　　《峄山碑》里的封闭型线条围起来的内空间一般都比较圆润，主要由两个圆转弧度构成，接笔粗细要跟其他部位一样圆润流畅。

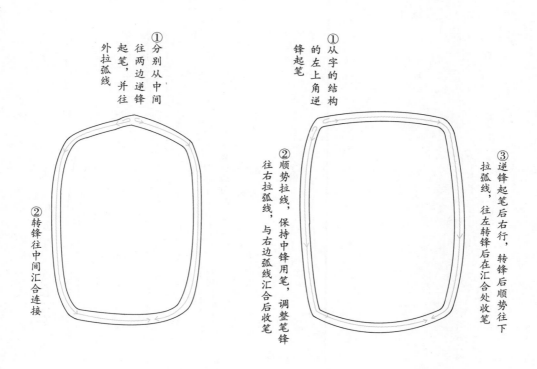

① 分别从中间往两边逆锋起笔，并往外拉弧线

② 转锋往中间汇合连接

① 从字的结构的左上角逆锋起笔

② 顺势拉线，保持中锋用笔，往右拉弧线，与右边弧线汇合后收笔，调整笔锋

③ 逆锋起笔后右行，转锋后顺势往下拉弧线，往左转锋后在汇合处收笔

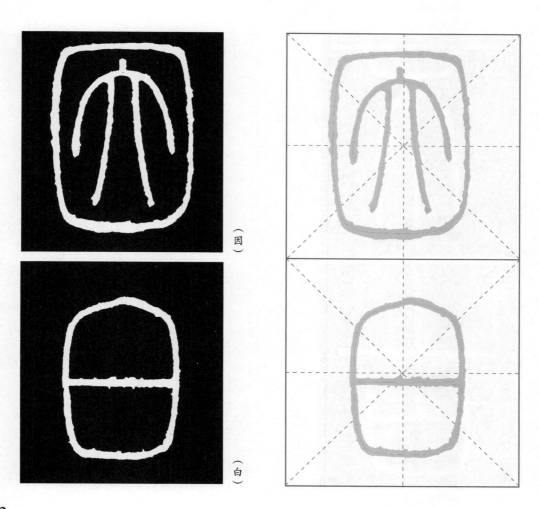

（因）

（白）

对称用笔

　　《峄山碑》里面有很多这种带有工艺化造型的铁线篆特色的用笔，即左右对称。在书写这种对称用笔时必须注意线条的起笔、行笔、收笔的用笔提按匀称，注意控制弧线处的转笔角度和方向。

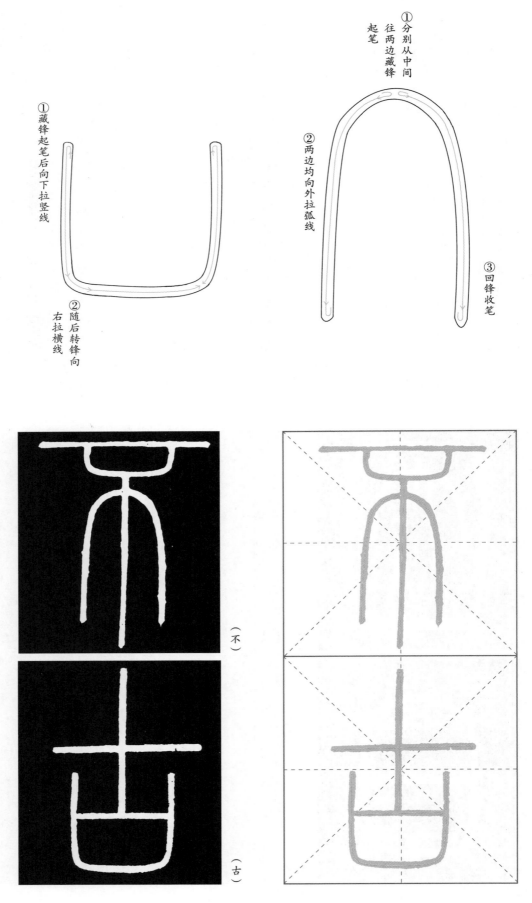

①藏锋起笔后向下拉竖线

②随后转锋向右拉横线

①分别从中间往两边藏锋起笔

②两边均向外拉弧线

③回锋收笔

（不）

（古）

集字书法

集字的方法通常有四种：第一种是所选内容在一个帖中都有，并且是连续的。第二种是在一个字帖中集偏旁部首点画成字。第三种是在多个碑帖中集字成作品。第四种是根据结构规律和书体风格创造新的字。由于《峄山碑》单字比较少，很多偏旁部首不齐备，就需要在字帖原有笔画的基础上进行旋转、位移、拼接等改动才能集出新字。以下图为例，示意其中几个字在一个字帖中集字的方法。

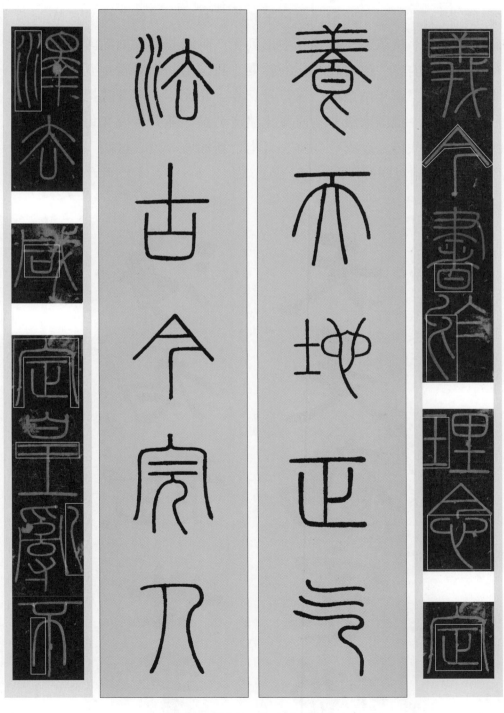

养天地正气　法古今完人

一、什么叫对联

对联又称门对、春联、对子、楹联等，是写在纸、布上或刻在竹子、木头、柱子上的对偶语句，是一字一音、音形义统一的汉语特有的文学形式，是中华民族特有的精神财富，也是世界上独一无二的中国文学体裁。

二、对联的起源

对联发端于桃符，起源于古诗的对偶句，始创于三国（亦有说是五代），时髦于北宋，成风于明朝，鼎盛于清朝。从辛亥革命到新中国，从革命先行者孙中山到无产阶级革命领袖毛泽东，对联实现其内容、语言现代化的转变。我国第一副对联是五代后蜀主孟昶的：新年纳余庆，嘉节号长春。2006年，国务院把楹联习俗列入第一批国家级非物质文化遗产名录。随着各国文化交流的发展，对联传入越南、朝鲜、日本、新加坡等国，这些国家至今还保留着贴对联的风俗。

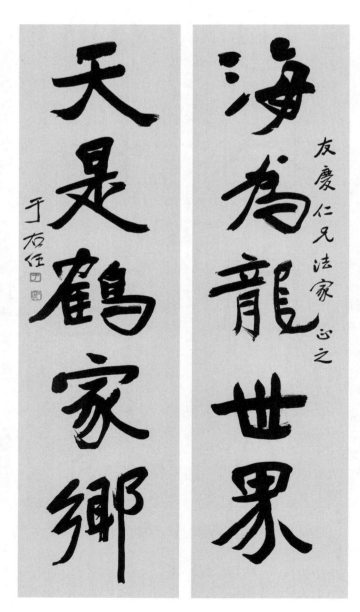

海为龙世界　天是鹤家乡

三、对联的特点

　　既要有"对"，又要有"联"。形式上成对成双，彼此相"对"；上下文的内容互相照应，紧密联系。一副对联的上联和下联，必须结构完整统一，语言鲜明简练。对联的特点具体如下：

　　1.字数相等，断句一致。对联的上联和下联没有一定的字数限制，少的只有二言、三言，多的有几十言、几百言的长联，由几个分句组成，但不管怎样，对联的上联和下联字数必须相等。例如：

　　丹凤呈祥龙献瑞，红桃贺岁杏迎春。

　　和顺一门有百福，平安二字值千金。

　　2.平仄相合，音调和谐。平仄是诗词格律的一个重要术语。汉语有四声，分为平仄两大类。古代汉语的四声是平、上、去、入。平，包括平声；仄，包括上、去、入三声。现代汉语的四声是阴平（-）、阳平（ˊ）、上声（ˇ）、去声（ˋ）。平，包括阴平、阳平；仄，包括上声、去声。传统习惯是"仄起平落"，即上联句末尾字用仄声，下联句末尾字用平声。例如：

yún	dài	zhōng	shēng	chuān	shù	qù
云	带	钟	声	穿	树	去
（平）	（仄）	（平）	（平）	（平）	（仄）	（仄）

yuè	yí	tǎ	yǐng	guò	jiāng	lái
月	移	塔	影	过	江	来
（仄）	（平）	（仄）	（仄）	（仄）	（平）	（平）

　　平仄一定要讲究，至于平仄是按古代汉语语音还是按现代汉语语音划分，学术界有争议，但有一点应当肯定，同一副对联，应当采用同一语音标准来衡量。

　　3.词性相对，位置相同。一般称为"虚对虚，实对实"，就是名词对名词，动词对动词，形容词对形容词，数量词对数量词，副词对副词，而且相对的词必须在相同的位置上。这种要求，主要是为了用对称的艺术语言，更好地表现思想内容。例如：

　　月影写梅无墨画，

　　风声度竹有弦琴。

　　联中上下首二字"月影""风声"均为名词，第三字"写""度"均为动词，第四字"梅""竹"均为名词，第五字"无""有"均为动词，第六、第七字"墨画""弦琴"均为名词，对仗是极工整的。

4.内容相关，上下衔接。对联，之所以称为对联，是因为在其中不但需要对仗，重要的还在于一个"联"字，对联不联则不能称为对联。上下联的含义要相互衔接，但又不能重复。如明代东林党首领顾宪成在东林书院大门上写过这样一副对联：

风声雨声读书声声声入耳，
家事国事天下事事事关心。

上联写景，下联言志，上下联内容紧密相关，使人透过字面，很容易理解作者的自勉自励之心。

5.文字精练。对联之所以从古至今千年不衰，一个很重要的原因就是它文字精练，表现力强，短小精悍，便于传播，对仗精巧，朗朗上口。例如某洗澡堂联：

到此皆洁身之士，
相对乃忘形之交。

寥寥十四字便把此处景象提示得淋漓尽致。文字既典雅，又新奇，不偏不倚，恰到好处。

四、对联的书写

对联的书写，要符合传统的规矩，要竖写。从右往左读，上联在右，下联在左。譬如，"春回大地百花争艳，日暖神州万物生辉"，不可写成"日暖神州万物生辉，春回大地百花争艳"。从内容上看，这副对联的上联与下联具有因果关系，因为"春回大地百花争艳"，才使得"日暖神州万物生辉"，如果写反了就颠倒了因果关系，也让人读着别扭。再从平仄看，从对联上句和下句的平仄上就可以判断出上下联来。这副对联的上联尾字"艳"是第四声，即仄声；下联尾字"辉"是第一声，即平声。一般地说，如尾字是第三声、第四声（仄声）的是上联，如尾字是第一声、第二声（平声）的是下联。

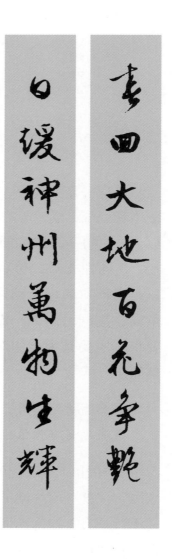